U0030617

寫經的生活美學：

寫字的當下沒有我的意識，但一個人的生命、修養、喜怒、哀樂，

都透過筆墨、轉化為字跡，在紙上靜止的流動。

序

慢筆寫經

慢筆寫經，最是靜心。

寫字是一種深刻的閱讀，在一筆一畫之間，讀出經典的深刻道理。

寫《心經》，和宗教無關、和信仰無關，只是一種深刻閱讀經典的方法。

宗教界談寫經有功德、可迴向，事涉玄奇，無可證實，請勿深究，不必執著，誠心即可。

但寫經和寫一般的文字的確不同，因為要字字無錯，因而要更專注、更靜心，一旦專注、靜心，自然忘我，落筆當下，一筆一畫都是和自己無聲的對話。

寫經最好用毛筆，用毛筆才能不得不專心，只有專心，才能心領神會。硬筆抄經當然也有效果，但和用書法相去千里，試過即知，不必懷疑。

如果沒有一定的書法基礎，建議用臨摹本描摹，寫得好不好不必計較，最重要的是要專注與靜心。

寫書法很難自己摸索，王羲之都要有老師教，不要以為自己會比王羲之屬害。大家最好就近找一個老師，把寫書法基本的東西學會，至少會減少自我摸索的時間。

本書收錄篆、隸、行、楷四種書體，以及硬筆的書寫，還有各種不同表現的《心經》格式，應該具有一定參考價值。學過書法的人，可以用毛筆跟隨練習，沒有學過書法，則可以用硬筆在臨摹本上按字形臨摹，也可以寫出一定的心得。

用毛筆寫經，需要講究工具材料，亦即筆墨紙硯。相關資訊，請參考《如何寫心經》。

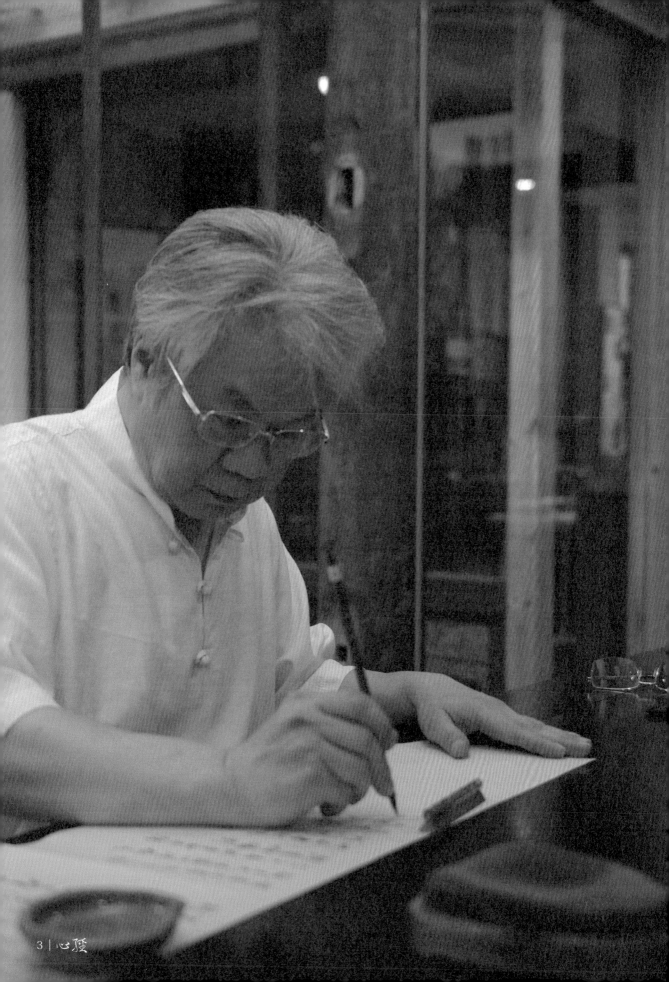

31 心經

目錄

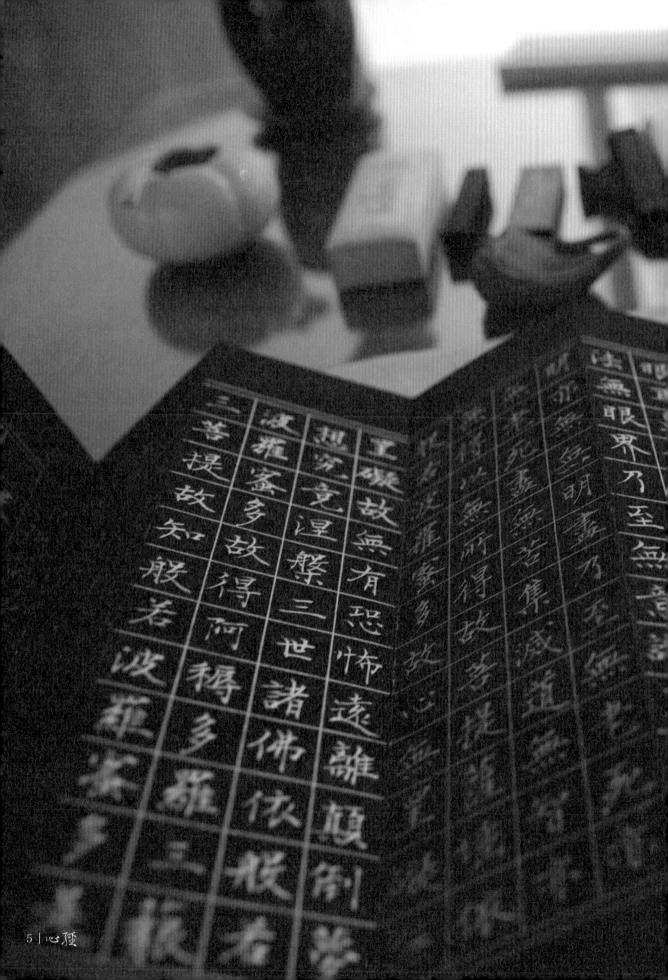

寫字的心境

寫字的時候，最忌急躁，心情不平靜的時候、時間不充裕的時候，都不可能有寫字的好心情，這種時候也不適合寫字。

寫字也不宜過度拘束，一心要把字寫得很工整、漂亮；應該要放鬆心情、身體，調整寫字的姿勢，放鬆可能緊繃的肌肉，讓身心一切都處於放鬆的狀態下，放鬆的方法，可以用磨墨、泡筆、泡茶、聽音樂、閱讀《心經》文字等等各種方法……總之，要身心都放鬆了，才開始提筆、沾墨、寫字。

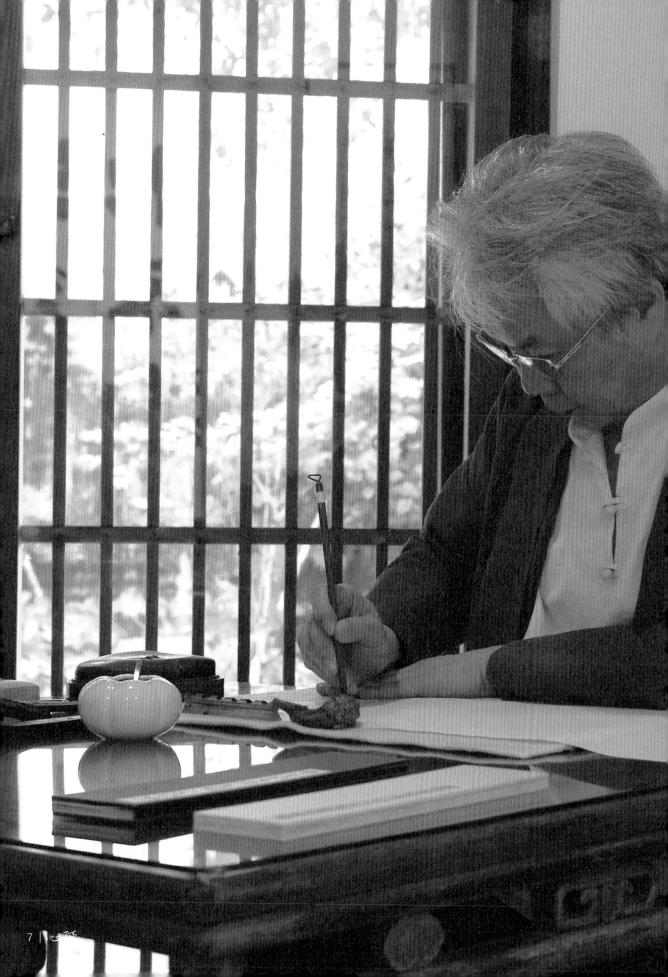

寫經的生活美學

數年前，有一位方外的朋友來請我寫《心經》，我請他喝茶聊天，並問：「《心經》對你們來說，應該是已經倒背如流了，何必還要有書面的文字呢？」

這位法師說：「出家修行雖然很安靜、平和，但有時難免也會覺得心境枯澀，因此需要藝術來滋潤心靈。書法很美，寫的又是佛經，對我來說，是最好的選擇。」

這位法師的說法，很值得大家參考。

從古到今，書法似乎一直受到宗教界人士的特別鍾愛，懷素、高閑上人等高僧，都是有名的書法家，尤其懷素，以其狂草而名垂千古。書法家也都喜歡寫經，王羲之、趙孟頫、文徵明，這些書法大家們都寫過道家的經典，蘇東坡、黃山谷、趙孟頫、董其昌都寫過佛家經典。

近代弘一法師，出家前在文學、翻譯、音樂、作詞作曲、戲劇各方面都令人驚才絕豔，是民國初年人才輩出的時代極為閃亮的文藝全才，出家之後的弘一大師盡棄所有，唯有書法成為他一輩子用功不懈的藝術。

在台灣，星雲法師、聖嚴法師、悟空法師都喜歡寫字，他們的書法也都受到信眾的追求珍藏，書法，為什麼對這些高僧大德們來說這麼重要呢？

書法是文化的載體，雖然說文字內容才是文化的本體，但同樣的內容，用書法和用印刷承

載，閱讀的感覺是截然不同的。

印刷可以很精美、華麗、典雅，但都不及書法的經典，就算字寫得不熟練、不漂亮，手寫還是比印刷耐看。就算是印刷品，書法的經典，也比一般印刷體耐看得多。

敦煌出土了很多「寫經本」，字沒有寫得很好，大概都是隋唐五代時期，「寫經生」寫的佛經，「寫經生」是靠抄寫佛經為生的，論件計酬，當然不會寫得太慢，他們也不是什麼書法家，就是一般識字能寫而已，但儘管如此，那樣的手寫經典，還是非常有味道，因為有「人的感覺」在那些字裡面。

現代雖然電腦普及，人們仍然喜歡寫字，尤其是寫漂亮的字。主要原因，應該是寫字的感覺和電腦打字完全不一樣，打字的動作很機械性，而手寫一筆一畫都是心情。古人說「書者，心畫」，意思就是手寫文字可以傳達內心的狀態，書法更可以表現出一個人的性格、修養。

寫字是用手寫心中所想的意思，手寫的文字當然就表現了寫者的心境與情緒，心情愉快的時候，寫的字就會神采飛揚，如王羲之寫的〈蘭亭序〉；心境沉鬱，寫的字就蒼茫灰惡，如顏真卿的〈祭姪文稿〉。唐朝孫過庭的《書譜》上說王羲之的書法：「寫《樂毅》則情多怫鬱；書《畫贊》則意涉瑰奇；《黃庭經》則怡懌虛無；《太師箴》又縱橫爭折；暨乎蘭亭興集，思逸神超，私門誠誓，情拘志慘。所謂涉樂方笑，言哀已嘆。」就是推崇王羲之書法流露的情感，和他所寫的內容息息相關。

書法既然可以承載智慧、表達情感，寫字的時候就應該要有可以安置身心的環境。

曾經有一位作家說，給我一張紙、一枝筆，我就可以寫出美麗的作品。寫字也應該如此。

佛家說坐禪、道家講打坐，都是安定身心的法門，由禪悟空、從坐入虛，而後智慧生焉。

但坐禪與打坐都是極深奧的事，因為人不容易專心，不專心就是有雜念，所以才需要念佛、持咒、觀鼻、觀心……這些步驟來進入禪、坐的忘我境界。

這其實正是學習書法可以修心養性的原理。真正專心練過書法的人，都一定會有忘我的體會，一切的色聲香味都虛之無之，眼耳鼻舌皆不見不聞，眼前只有毛筆的運動，柔軟的紙張上留下烏黑飽滿的墨跡，空白無字的紙張像天地玄黃、像宇宙洪荒，而毛筆接觸紙面的瞬間，就是無中生有，天地從此有了寒來暑往，但專心寫字的人對這一切的生發變化都只是順勢而為、應運而生，因為寫字的當下往往沒有「我」的意識。

寫字的當下沒有我的意識，但一個人的生命、修養、喜怒、哀樂，都透過筆墨、轉化為字跡，在紙上靜止的流動。

寫經尤其需要這樣沉澱、安靜的心情。人們常常說寫書法可以修身養性，確實如此，也可以反過來說，要先修身養性，才能把書法寫好。

寫經需要安靜、清爽的環境，至少一張乾淨的桌子是要有的，除了紙筆之外，還要有臨摹的經典。寫字最忌無意識的書寫，或是沒有標準的隨便亂寫。

有喜歡的作品可以臨摹，可以避免壞習慣的不斷重複，因此不管是不是練字，寫經要時時仔細閱讀臨摹作品，要一筆一畫的閱讀，仔細分辨筆畫的輕重、大小、長短、方向，細細體會其中書寫的技法，一個字的結構如何安排，為什麼會覺得好看、漂亮，原因在哪裡，仔細分析，仔細閱讀，而後字的字形、字義就會更清晰的展現出來。

一字字的閱讀之後，慢慢進入一個句子一個句子的體會之中。寫經最怕有口無心，只有單純的動作，卻沒有體會經典的意涵。不管道家、佛教、基督教的經典，都有深刻的意義，需要不斷重複閱讀、重複抄寫，在不斷重複的過程中，經典的意義會慢慢自動浮現。

以《心經》來說，短短二百六十字，卻承載了整個佛教最重要的思想，看似簡單的句子，卻有探索不盡的內涵，因此每次寫經，不能只是照抄文字，而完全不把經文讀到心裡面去。

書寫心經的幾個層次

從寫字的技術來說，要先一字一字，一詞一詞，然後再一句一句，慢慢熟悉每個字的寫法，寫得漂亮與否不重要，重要的是要寫得乾乾淨淨的，字的直行不能歪來歪去，要儘量對齊中心線，每一行的距離也要一樣，如果沒有格子、畫線，要做到乾淨整齊，並不容易，需要每次下筆都很有耐心。

等到一句一句都熟悉了，就可以通篇的書寫，不一定要一次寫完全部的經文，重點是寫的時候都要很專心，要心無旁鶩，即使分神想到什麼事，也要養成習慣，要學會把所有的事情都放下來，先把字寫完再說。

寫經的時候要儘量專心，但不要去想專心這件事。如同睡覺一樣，自然放鬆是入睡最好的方法，想著要專心就很難專心，方法是把心思專注在寫字這件事上，看著筆尖，想著字的造型，一筆一畫的慢慢寫，只要這樣做，就可以很快達到忘我的境界。

寫經的紙張，不管寫得好壞，都要標上日期、整齊收好，日積月累，可以看到自己下了多少功夫，也是一種成就。我要求書法班學生都這樣做，他們常常會驚訝自己竟然有耐心那樣練字，一天二小時，從不間斷，而留下的寫過的紙張，就是最好的見證。

寫字是連結心手的重要過程，寫經可以把心手相連提升到心神合一的境界，從而讓人的性

情更加安善平和，《心經》上說，「能除一切苦」，「真實不虛」，這也是我的體會，相信大家也都可以在寫經的時候親自驗證。

心經的書寫格式（一）

目前流傳最廣的《心經》文字版本，就是唐三藏法師玄奘翻譯的版本，書寫的格式，就在〈聖教序〉之中，其書寫格式，保存得非常完整。

一般格式

因此，如同〈聖教序〉所存，書寫《心經》，其格式應該是在本文的前後，都單行加上「般若波羅蜜多心經」，以示有首有尾。最後一行，也可以省略為「般若蜜多心經」。

在經文後面，則以較小的字體，寫上年月日以及書寫者的姓名。

可以在起首的「般若波羅蜜多心經」前面，蓋上一個佛像章或吉祥語章，在姓名之下，蓋上姓名章。

《心經》作品，不宜蓋太多印章，以免畫面過度擁擠和混亂。

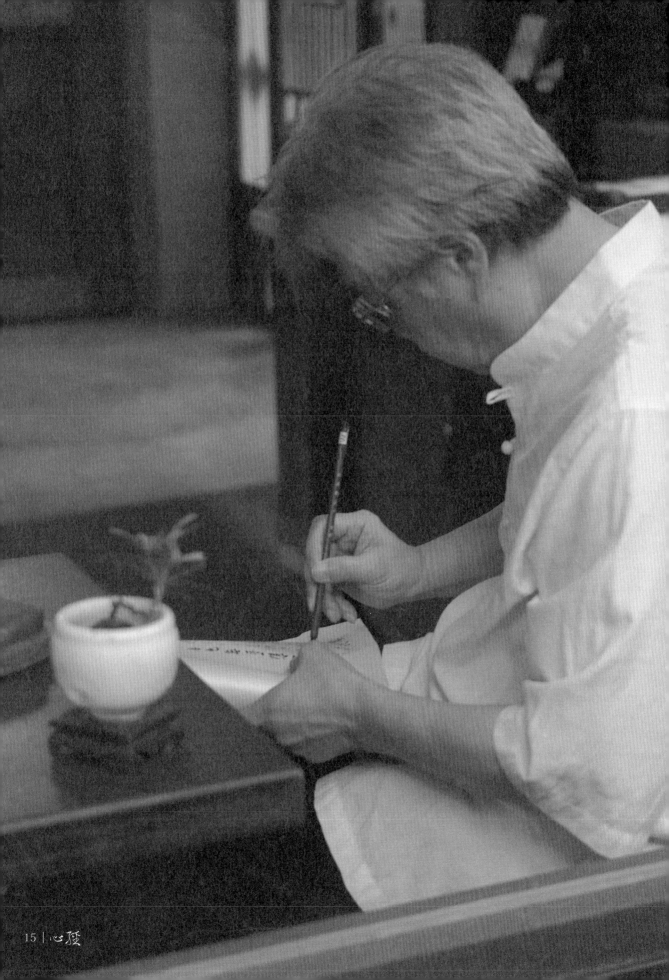

慢筆寫心經

篆書

毛筆：漢風（羊毫加健）
直徑：零點八公分
出鋒：三點五公分
紙張：廣興紙寮雁皮細羅紋

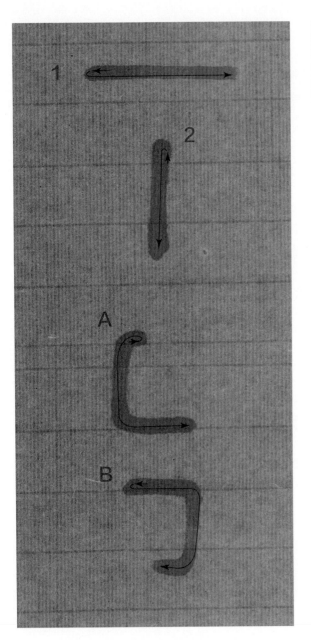

篆書筆法

1 橫畫：下筆後，水平方向先左移，到定點打圈，使起筆呈圓頭形狀，再向右運筆，到筆畫的終點向左收鋒。

2 直畫：下筆後，垂直方向先上移，到定點打圈，使起筆呈圓頭形狀，再向下運筆，到筆畫的終點向上收鋒。

口的筆法：

A 先寫短橫畫，到直畫的位置，圓滑轉彎，到下方橫畫位置圓滑右轉，完成第一筆。

B 第二筆，以橫畫起筆的方式接續第一筆、向右運筆，到直畫位置圓滑右轉，不停筆，寫直線，到下方橫畫位置圓滑左轉，把第一筆接起來，要儘量寫到沒有接筆的痕跡。

篆書字體從甲骨文、金石文演變而來，大約時期先有大篆的普及，後經秦始皇、李斯文字統一，把原本不規則的字體定型化，即成小篆。

小篆筆畫單一、結構嚴謹，比較容易辨認，經過二千多年，即使沒有學過篆書的人也可以勉強認出篆書字體。

但學習小篆仍然有一定的難度，畢竟書寫要記住字的形狀，不能以楷書的筆畫自行臆測。以書寫技術而言，小篆的筆法簡單：橫畫先左再右，收筆的時候向左收；直畫先上再下，再向上收筆；轉彎保持圓滑流暢、結構左右對稱。這些幾乎就是小篆的所有技法。三兩分鐘就可以說明示範完畢。

篆書的結構特色是橫畫是水平的，直畫要垂直，筆畫之間的距離一樣。

但小篆卻很難寫好，因為用毛筆要保持筆畫粗細一致，需要高度的專心和控制力，同時要筆畫流暢，結構均衡對稱，看似簡單的筆畫，沒有幾個月持續練習，恐怕很難掌握要點。

但如果用硬筆寫篆書，就只需要掌握字形結構，相對簡單許多，用硬筆寫篆書也別有趣味，可以寫出二千多年前的字體，也會有相當成就感。硬筆寫篆書要選擇比較粗的筆和不容易破的紙，這樣寫篆書才不會因為過度用力而戳破紙張。

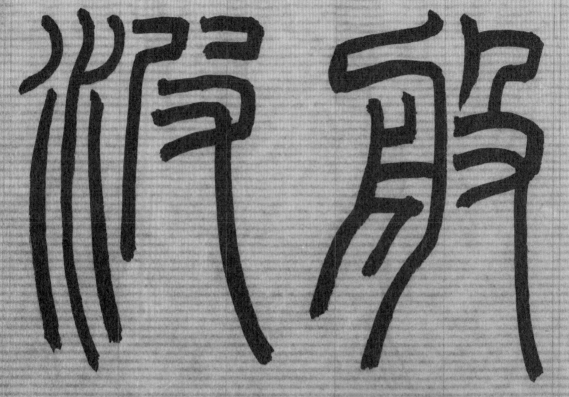

空

也

蜜

多

經

觀自在菩薩　行深般若波羅蜜

多時照見

五蘊皆空

度

是舍利子

是諸法空相

不生不滅

色即是空

空即是色

受想行識

亦
復
如
是

舍
利
子
是

諸
法
空
相

不生不滅　不垢不淨　不增不減

是
故
空
中

無
色

無
受

想

行

識

眼耳鼻舌身意色聲香味觸法

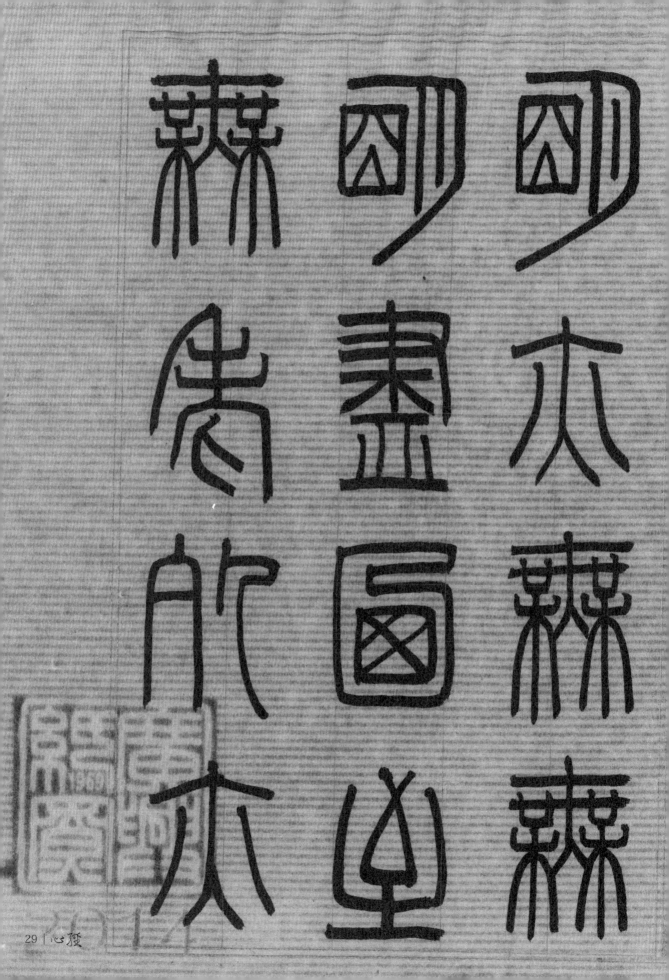

森森森

遊苦森

皆樂於

木儌盡

森　得　尺
薩　得　森
坣　峕　郒
於　苦　森

離　尋　罣
顛　碣　礙
幽　歸　故
夢　遂　森

想究竟涅槃

三世諸

佛依般若

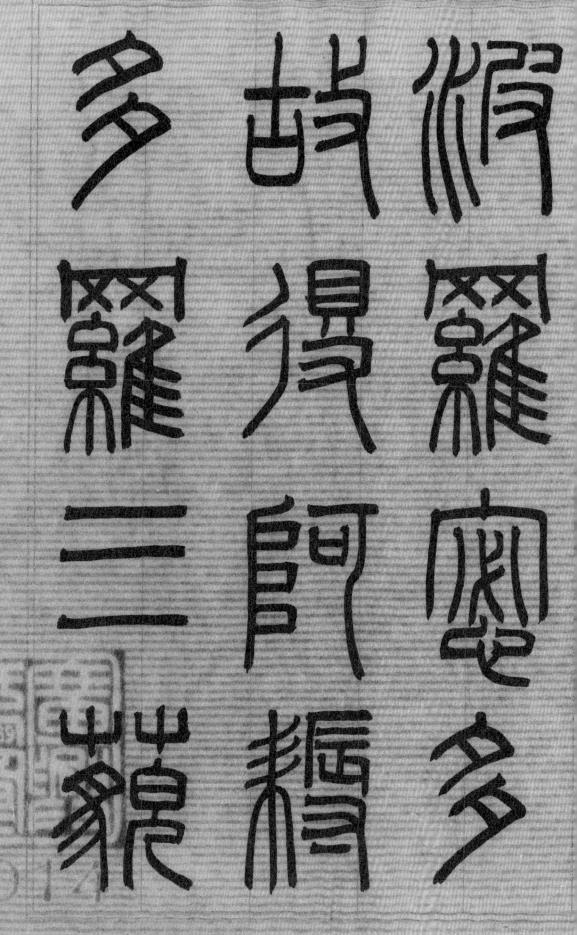

二
一
菩
提
故

知
般
若
波
羅
蜜

羅
蜜
多
是

森

内
囵
岁
是

内
上
岁
是

内
禍
岁
是

森 蘿 苦

蔽 除 真

蔕 一 寶

蔸 切 不

虛　若　多
故　波　咒
說　羅
般　蜜　即

咒曰

揭諦揭諦

波羅揭諦

般羅僧揭

諦菩提薩

波羅揭諦

乙未年立春第三日
侯吉諒沐手

41 心經

慢筆寫心經

隸書

毛筆：漢風（羊毫加健）
直徑：零點八公分
出鋒：三點五公分
紙張：廣興紙寮雁皮細羅紋

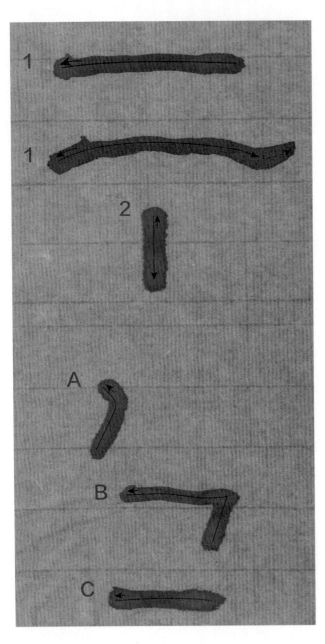

隸書筆法

1 橫畫：落筆後，先向左移，藏鋒，使起
　筆呈圓頭或方折形狀，再向右運筆，到
　筆畫的終點向左收鋒。

2 直畫：落筆後，先向上移，藏鋒，使起
　筆呈圓頭或方折形狀，再向下運筆，到
　筆畫的終點向上收鋒。

　口的筆法：

A 逆鋒起筆，微微向左下方運筆，到第一
　筆的位置，向上收筆。

B 橫畫接直畫：筆法訣竅如橫畫、直畫寫
　法，注意橫直轉折處要有疊筆。不能寫
　成篆書的圓滑或楷書的方折。

C 最後一筆橫畫，如橫畫的寫法。整個口
　字要有不規則的四邊走向，造成隸書字
　體古樸的感覺，這是隸書很重要的特
　色，可多參考範本。

隸書的筆法和小篆類似，相對來說也比較簡單，橫畫先左再右，收筆的時候向左收；直畫先上再下，再向上收筆。橫畫直畫的轉彎要用疊筆的方式接合。

隸書最具特色的筆畫是「蠶頭雁尾」，一個字中只能有一個「蠶頭雁尾」，通常是筆畫最長的橫畫，或最後一筆的捺。

「蠶頭雁尾」的「蠶頭」要向左下方起筆，之後反向運筆，到筆畫的中段向右下壓，再提筆，向右上挑出，形成「雁尾」。

「蠶頭雁尾」要寫得漂亮有味道並不容易，但這是隸書最具特色的筆畫，所以一定要練好。

隸書的筆畫比篆書隨意一些，不必刻意保持筆畫的粗細一致，橫畫也不一定水平，可以隨意一些。

隸書易學難精，重點還是隸書的筆畫、結構不能寫得和楷書一樣，楷書晚於隸書數百年才發展完成，所以要儘量避免楷書的筆畫、結構出現在隸書之中。

般若波羅蜜

多心經

觀自在菩薩

行深般若波羅蜜多時照見五蘊皆空

異　舍　度
空　利　一
空　子　切
不　色　苦
異　不　厄

色即是空，空即是色，受想行識，亦復如是

舍利子是諸法空相不生不滅不垢不

淨不增不減是故空中無色無受想行

識無眼耳鼻

舌身意無

聲香味觸法

色無

無　無　無
明　意　眼
盡　識　界
亦　界　乃
無　無　至

明乃至無老死亦無老死盡無苦集滅

道無智亦無
得以無所得
故菩提薩埵

依般若波羅

蜜多故心無

罣礙無罣礙

故無有恐怖遠離顛倒夢想究竟涅槃

三世諸佛依

般若波羅蜜

多故得阿耨

多羅三藐三菩提故知般若波羅蜜多

是大大神呪是
大明呪是
上呪無等等

呪能除一切苦真實不虛故說般若波

羅蜜多呪即

說呪曰

揭諦揭諦般

羅揭諦般羅

僧揭諦菩提

薩婆訶

慢筆寫心經

楷書

毛筆：神龍（純北尾冬狼）

直徑：零點七二公分

出鋒：三點一公分

紙張：廣興紙寮雁皮細羅紋

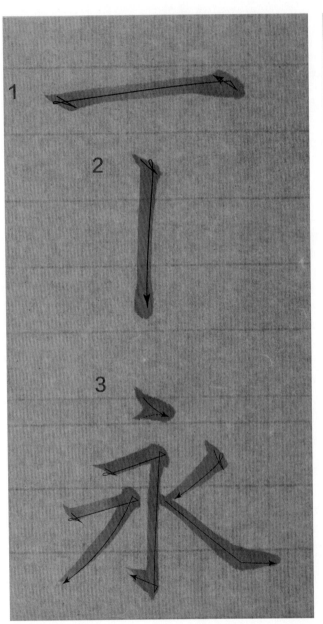

楷書筆法

1 橫畫：要有「起、提、轉、運、收」
五個動作，起筆不一定要藏鋒，但要
沉著穩定。向右運筆不要太慢，一個
筆畫大約要在一秒內完成。

2 直畫：要有「起、提、轉、運、收」
五個動作，起筆不一定要藏鋒，但要
沉著穩定。向下運筆不要太慢，要整
個手掌的部份往下移動，毛筆要保持
垂直狀態。

3 永字八法，請留意筆畫中的示意運筆
方法。

一般人學書法都從楷書學起，但真正用楷書的機會不多，寫經的時候則比較多用到楷書。

用楷書寫《心經》，也的確最有靜心的效果。

能夠把《心經》寫得漂亮當然最好，但寫字是需要下功夫的事，沒有熟練的技術，或者不能確實掌握毛筆，就不可能把書法寫得漂亮。但寫經的目的應該是對經文的深度了解，提升生活、觀念、思想、甚至生命哲理的省思與境界，所以寫經重要的是心境，而不是只在乎書寫的技術。

寫楷書非常困難，不是學幾年書法就可以把楷書寫得漂亮，但只要每一筆都用心書寫，就可以符合楷書的精神，自然也就有可觀之處。

般若波羅蜜多

心經

觀自在菩薩行深

般若波羅蜜多時

照見五蘊皆空度一切苦厄舍利子色不異空空不異色色即是空空即色

是色受想行識亦

復如是舍利子是

諸法空相不生不

滅不垢不淨不增

不減是故空中無

色無受想行識無

眼耳鼻舌身意無

色聲香味觸法無

眼界乃至無意識

界無無明亦無無

明盡乃至無老死

亦無老死盡無苦

集滅道無智亦無

得以無所得故菩

提薩埵依般若波

羅蜜多故心無罣

礙無罣礙故無有

恐怖遠離顛倒夢

想究竟涅槃三世

諸佛依般若波羅

蜜多故得阿耨多羅三藐三菩提故知般若波羅蜜多是大神呪是大明

般若波羅蜜多呪

苦真實不虛故説

等等呪能除一切

呪是無上呪是無

即說呪曰
揭諦揭諦
般羅揭諦
般羅僧揭諦

菩提薩婆訶

般若多心経

甲午年歲不盡時書於詩硯齋

冬陽淨亮遍照光明侯吉諒

2014

行書

毛筆：松雪（純北尾冬狼）
直徑：零點七公分
出鋒：二點六公分
紙張：廣興紙寮雁皮細羅紋

行書筆法

1 行書筆法最重要的概念就是「無往不復」、一筆接一筆連續書寫，每一筆都要力量回收，向下一筆的方向自然移動，很自然產生連筆、牽絲、映帶的感覺。請留意示範中的筆法示意。

2 行書的運筆速度比楷書快，但也不能太快，一定要筆法非常實在。行書是比較高深的書寫方式，如果不熟悉毛筆的運用，不太可能寫好行書，除了注意範本的筆法，最重要的還是要回歸書寫的練習，如果有可能，最好就近找一位老師好好學習書法。

行書需要相當熟練、高級的書法技巧，不是把楷書寫快了就是行書，行書中有許多特殊的筆法如連筆、映帶、右繞、左繞等等技法，是楷書筆畫的快寫特殊形式，書寫行書一定要從仔細臨摹開始，體會其中的節奏、筆順、快慢、輕重的關係，下筆從容不迫、而又不遲疑滯澀，熟悉字體結構和筆順，而後才能掌握行書的技法。

行書用的毛筆、紙張種類很重要，要選擇不會暈滲的半熟紙，仔細控制筆中的含墨量，才能寫得順暢如意。

般若波羅蜜多心經

沙門玄奘奉　詔譯

觀自在菩薩行深般若

波羅蜜多時照見五蘊

皆空度一切苦厄舍利子

色不異空空不異色色即
是空空即是色受想
行識亦復如是舍利子
是諸法空相不生不滅不
垢不淨不增不減是故空

中無色無受想行識無

眼耳鼻舌身意無色

聲香味觸法無眼界

乃至無意識界無無明

亦無無明盡乃至無老

死亦無老死盡無苦集
滅道無智亦無得以無所
得故菩提薩埵依般若
波羅蜜多故心無罣礙
無罣礙故無有恐怖遠

離顛倒夢想究竟涅槃

三世諸佛依般若波羅

蜜多故得阿耨多羅

三藐三菩提故知般若波

羅蜜多是大神呪是大

明呪是無上呪是無等
等呪能除一切苦真實
不虛故說般若波羅蜜
多呪即說呪曰
揭諦揭諦

般羅揭諦

般羅僧揭諦

菩提莎婆呵

般若多心經

真觀廿三年三藏法師奉詔

於弘福寺翻譯佛教經典

太宗親作序高宗作記並也

王羲之帖集刻為大唐三藏

聖教序玄奘譯心經附焉

甲午秋晚倪吉諒沐手

鋼筆楷書

般若波羅蜜多心經

觀自在菩薩行深般若波羅蜜多時

照見五蘊皆空度一切苦厄舍利子

色不異空空不異色色即是空空

即是色受想行識亦復如是舍利子

是諸法空相不生不滅不垢不淨不

增不減是故空中無色無受想行

識無眼耳鼻舌身意無色聲香味、
觸法無眼界乃至無意識界無無
明亦無無明盡乃至無老死亦無
老死盡無苦集滅道無智亦無得
以無所得故菩提薩埵依般若波
羅蜜多故心無罣礙無罣礙故
無有恐怖遠離顛倒夢想究竟

涅槃三世諸佛依般若波羅蜜多

故得阿耨多羅三藐三菩提故知

般若波羅蜜多是大神呪是大明

呪是無上呪是無等等呪能除一

切苦真實不虛故說般若波羅蜜

多呪即說呪曰

揭諦揭諦

般羅揭諦

般羅僧揭諦

菩提莎婆訶

般若波羅蜜多心經

西元二〇一六年歲在丙申清明陽光明媚

光明遍照歡喜讚嘆侯吉諒書

心經的書寫格式(二)

磁青紙

磁青紙是中國造紙史上技術最高超的紙張，因為要把紙張染成深藍色，非常不容易。磁青紙的製造技術在明朝達到高峰，華麗莊嚴，是抄寫佛經最重要的紙張之一。

因為紙張是深藍色的，所以沒有辦法用一般的墨書寫，而要用金、銀、白等礦物原料製成的顏料書寫。

這種顏料，是不能溶於水的粉狀顆粒調製的，所以需要用高度黏性的膠水調和，才有辦法寫在磁青紙上。

用膠水調製後的顏料，會呈現泥膏狀，所以如果是金色的，就叫泥金，銀色的，就稱為泥銀。

使用這種礦物或金屬原料，比較不容易書寫，尤其在筆的沾取量上，要多加練習和歸納，才能找到合適的濃度，其標準濃度，要以顏色乾了以後所呈現的效果為標準。

慢筆寫心經

磁青紙泥金

毛筆：無名小楷（純北尾冬狼）

直徑：零點四公分

出鋒：二點零公分

紙張：王國財磁青紙紫箋

泥金的書寫非常困難，首先「調金」本身就是不容易掌握的技術。

市售有各種種類的泥金墨液，其實就是把金粉調在膠性的溶液之中，和油漆類似。

油漆的濃度太過，不能書寫，因此泥金要充分攪拌，讓泥金分散在膠液之中，書寫的時候還要隨時攪拌調整，才能讓泥金寫得順暢。

泥金膠液的黏稠度受溫度的影響很大，一般在溫度二十二度以下泥金就會很濃稠，如果高於二十五度，黏性會大幅降低，所以寫泥金要特別留意溫度。

書寫泥金的毛筆一定要用硬毫筆，羊毫筆毛不適合寫泥金。

寫泥金的筆要專用，最好是新筆，泥金因為比較濃稠，所以要特別留意沾筆的時候要適量，最好就是像一般的墨汁那樣，頂多稍微飽滿一點就可以了。寫的時候儘量用筆尖，筆尖要和紙張垂直，泥金才比較容易下到紙面上。

寫泥金的毛筆要一直保持濕潤的狀態，不然乾了以後很難清洗。寫完泥金一定要馬上洗筆，洗筆的時候，要用一個乾淨的碟子，先把剩餘的泥金刮下來，再用比較多的清水洗筆，洗筆水中的泥金可以收集起來，用清水漂洗幾次，把膠液去除，這樣收集下來的泥金可以再次調入膠液使用。不過現在的泥金金粉很便宜，也大可不必這麼麻煩，但無論如何一定要把毛筆洗得很乾淨，如果沒洗乾淨，下次要用的時候泡不開，毛筆也就不能用了。

薩⋯⋯行深般若波羅蜜

度一切苦厄。舍利子，色不異空，空

即是色。受想行識，亦復如是。舍利

不滅，不垢不淨，不增不減。是故空

識。無眼耳鼻舌身意，無色聲

眼界，乃至無意識界。無無明

無明盡，乃至無老死，亦無老死

心經的書寫格式（三）

有格書體

寫心經，如果用空白紙張，不容易拿捏字體大小，也不容易寫得整齊，因此可以用有格子的紙張書寫。

使用有格子的紙張，要特別留意的，是每一個字，不管筆畫多少，都要寫在格子之中，因此，不簡單。

字在格子當中，還要留下一定的空白，如果格子寫得大滿，整件作品就會顯得非常擁擠。

有格子的書寫，對排列整齊來說，比較方便，但要把每個字都很精準的寫在格子當中，保持大小的一致，卻非常困難，因此，一定要多練習，尤其是筆的大小選擇、沾墨的墨量控制等等，都要非常講究，否則一不小心就會寫壞。

寫壞的時候，也不要心浮氣躁，寫經既然是一種修行，就不要那麼計較是不是每次寫都能夠成功，寫壞的紙張也不要隨意揉掉，要紙張平整的樣子，妥善保存，可以拿來當作平常練字的紙張，也可以在下次書寫的時候，測試墨的濃度、含量，筆墨都適當以後才在新紙上書寫。

用楷書寫一遍心經，大概要花一到二個小時，一般人不太可能一次寫完，分兩三次書寫是很正常的事，但如何保持前後書寫的行氣一致，就是很大的考驗。

格線

用有格線的紙張，可以減少直行歪斜的機會，也比較容易掌握字體的大小。

寫有格線的紙張，要留意的是字要寫在中央，格線左右要空出一定的距離，這樣才不會太擁擠。

有格線的紙張可以寫行書，也可以寫楷書，應用的範圍比較大，字距方面不必太受限制，可以稍微自由一些，字體的大小也可以適當的變化，不必像格子那樣拘束。

要特別留意的是，每一行的起頭高度和收尾都要儘量一致，所以每一行的開始，下筆要稍微留意前一行的高度，寫到每一行最後四五個字時，就得小心調整字的大小和字距，儘量讓收尾的底線保持一樣的高度。

上，這樣成功的機率會大很多。

比較妥善的方法，是先在別的紙張上練習，覺得已經可以掌握了，再寫在要繼續寫的作品

佛像楷書

（紙張：大陸安徽磁青紙、粉箋）

般若波羅蜜多心經

觀自在菩薩行深般若波羅蜜

多時照見五蘊皆空度一切苦

厄舍利子色不異空空不異色

色即是空空即是色受想行識

亦復如是舍利子是諸法空相

不生不滅不垢不淨不增不減

是故空中無色無受想行識無

無老死盡無苦集滅道無智亦
無得以無所得故菩提薩埵依
般若波羅蜜多故心無罣礙無
罣礙故無有恐怖遠離顛倒夢
想究竟涅槃三世諸佛依般若
波羅蜜多故得阿耨多羅三藐
三菩提故知般若波羅蜜多是
大神呪是大明呪是無上呪是
無等等呪能除一切苦真實不
虛故說般若波羅蜜多呪即說
呪曰

揭諦揭諦　　般羅揭諦

般羅僧揭諦　菩提莎婆訶

丙申三月春寒盡去陽光明媚

沐手書於詩硯齋侯吉諒

般若波羅蜜多心経

觀自在菩薩行深般若波羅蜜

多時照見五蘊皆空度一切苦

厄舍利子色不異空空不異色

色即是空　空即是色　受想行識
亦復如是　舍利子　是諸法空相
不生不滅　不垢不淨　不增不減
是故空中無色　無受想行識
無眼耳鼻舌身意　無色聲香味觸
法　無眼界　乃至無意識界　無亦
無明　亦無無明盡　乃至無老死　亦
無老死盡　無苦集滅道　無智亦
無得　以無所得故　菩提薩埵　依

明亦無無明盡乃至無老死亦無老死盡無苦集滅道無智亦無得以無所得故菩提薩埵依般若波羅蜜多故心無罣礙無罣礙故無有恐怖遠離顛倒夢想究竟涅槃三世諸佛依般若波羅蜜多故得阿耨多羅三藐

大神呪是大明呪是無上呪是

無等等呪能除一切苦真實不

虛故説般若波羅蜜多呪即説

呪曰

揭諦揭諦般羅揭帝

般羅僧揭諦般若菩提莎婆訶

丙申三月春寒盡去陽光明媚遍照

沐手書於詩硯齋後走誄

小楷（蓮花座）

（紙張：王國財粉箋）

蓮花座寫經紙品相華麗莊嚴，很有裝飾效果，但書寫卻不容易，一定要特別留意字要寫在蓮花座上方，不要寫到蓮花座裡面去。因為印刷顏料的關係，蓮花座寫經紙印有蓮花座的地方，一般都比較不吸墨，所以如果寫到蓮花座中，就會產生排斥現象，看起來容易顯得雜亂。

般若波羅蜜多心経
觀自在菩薩行深般若波羅蜜多時照見五
蘊皆空度一切苦厄舍利子色不異空空不
異色色即是空空即是色受想行識亦復如
是舍利子是諸法空相不生不滅不垢不淨
不增不減是故空中無色無受想行識無眼
耳鼻舌身意無色聲香味觸法無眼界乃至
無意識界無無明亦無無明盡乃至無老死
亦無老死盡無苦集滅道無智亦無得以無

罣礙無罣礙故無有恐怖遠離顛倒夢想究

竟涅槃三世諸佛依般若波羅蜜多故得阿

耨多羅三藐三菩提故知般若波羅蜜多是

大神呪是大明呪是無上呪是無等等呪能

除一切苦真實不虛故說般若波羅蜜多呪

即說呪曰

揭諦揭諦　波羅揭諦

波羅僧揭諦　菩提莎婆訶

般若波羅蜜多心經

庚寅三月春寒驟暖花氣襲人晴陽如沈

遍照十方光明晨起沐手敬書俊吉諒

心經的書寫格式（四）

空白紙張

空白紙張的書寫格式，最為自由靈活，長短、寬窄都可以自由裁切。

一般來說，紙張的裁切，最好長寬比例不要超過一比四，太過狹長的紙張，不管直寫橫寫，格式都不會好看。

寫空白紙張，最重要的是紙張大小和字體大小要配合恰當，不要一張很大的紙，寫小小的字，這樣會顯得空空蕩蕩的，也不宜小紙寫大字，所有的字都擠在一起。

一般來說，最好的格式，是不管紙張字體大小，都要留下至少五公分的天地左右，小字的行距，最好有一個字的寬度，這樣看起來才會清爽。

當然最重要的是直行不能歪斜，如果沒有把握，可以將畫有格線的紙張墊在下方，寫多了以後，就可以直接在空白的紙張上書寫。

107 心猿

小楷

（紙張：王國財絹澤紙）

般若波羅蜜多心経

觀自在菩薩行深般若波羅蜜多時照見五蘊皆空度一切苦厄舍利子

色不異空空不異色色即是空空即是色受想行識亦復如是舍利子是諸

法空相不生不滅不垢不淨不增不減是故空中無色無受想行識無眼耳

鼻舌身意無色聲香味觸法無眼界乃至無意識界無無明亦無無

明盡乃至無老死亦無老死盡無苦集滅道無智亦無得以無所得故

菩提薩埵依般若波羅蜜多故心無罣礙無罣礙故無有恐怖遠離顛

倒夢想究竟涅槃三世諸佛依般若波羅蜜多故得阿耨多羅三藐三

菩提故知般若波羅蜜多是大神呪是大明呪是無上呪是無等等呪能

除一切苦真實不虛故說般若波羅蜜多呪即說呪曰

揭諦揭諦波羅揭諦波羅僧揭諦菩提莎婆訶

般若波羅蜜多心経

庚寅三月春寒漸暖晨起見晴陽在窗遍照光明俟吉誅

般若波羅蜜多心経

觀自在菩薩行深般若波羅蜜多時照見五蘊皆
色不異空空不異色色即是空空即是色受想行
法空相不生不滅不垢不淨不增不減是故空中無
鼻舌身意無色聲香味觸法無眼界乃至無意
明盡乃至無老死亦無老死盡無苦集滅道無
菩提薩埵依般若波羅蜜多故心無罣礙無罣
倒夢想究竟涅槃三世諸佛依般若波羅蜜多
菩提故知般若波羅蜜多是大神咒是大明咒是
除一切苦真實不虛故說般若波羅蜜多呪即說

小楷

（紙張：廣興紙寮黃金紙）

般若波羅蜜多心経

觀自在菩薩行深般若波羅蜜多時照見五蘊皆空度一切苦厄
舍利子色不異空空不異色色即是空空即是色受想行識亦復
如是舍利子是諸法空相不生不滅不垢不淨不增不減是故空
中無色無受想行識無眼耳鼻舌身意無色聲香味觸法無
眼界乃至無意識界無無明亦無無明盡乃至無老死亦無
老死盡無苦集滅道無智亦無得以無所得故菩提薩埵依
般若波羅蜜多故心無罣礙無罣礙故無有恐怖遠離顛倒
夢想究竟涅槃三世諸佛依般若波羅蜜多故得阿耨多羅三藐
三菩提故知般若波羅蜜多是大神呪是大明呪是無上呪是
無等等呪能除一切苦真實不虛故說般若波羅蜜多呪即說
呪曰 揭諦揭諦波羅揭諦波羅僧揭諦菩提莎婆訶
般若波羅蜜多心経

庚寅三月春寒依稀晴陽遍照光明十方
晨起有鳴鳥在樹沐手書経後吉詠

110

般若波羅蜜多心経 🔲

觀自在菩薩行深般若波羅蜜多時照見五

舍利子色不異空空不異色色即是空空即是

如是舍利子是諸法空相不生不滅不垢不淨

中無色無受想行識無眼耳鼻舌身意無

眼界乃至無意識界無無明亦無無明盡

老死盡無苦集滅道無智亦無得以無所

般若波羅蜜多故心無罣礙無罣礙故無

慢筆寫心經

小楷

毛筆：無名小楷（純北尾冬狼）
直徑：零點四公分
出鋒：二點零公分
紙張：王國財粉箋

寫小楷要緊握毛筆，每一筆畫都像蜻蜓點水那樣，但同時要有力透紙背的力道，訣竅就在筆畫要細而直。

極小字（小於一點五公分）的小楷不容易書寫，首先要選擇小號的優質狼毫筆，筆鋒要尖，要能夠收鋒。筆鋒的毛一定要很順，沒有好的小筆，寫小字是自討苦吃，不會成功。

寫小楷要特別注意用筆尖書寫的技法，由於筆畫都非常的細，又要表現出毛筆書寫的輕重特色，所以起筆運筆收筆都要非常細緻，不能太用力往紙上壓，更不能不用力。

事實上寫小楷要緊握毛筆，每一筆畫都像蜻蜓點水那樣，但同時要有力透紙背的力道，訣竅就在筆畫要細而直。筆畫要寫得細，需要很用力控制毛筆與紙張接觸的關係，要寫得直，筆畫的力道才能表現出來。

寫小字要留意筆畫間的距離要一樣，不要有些筆畫擠在一起，有的又寫得太寬鬆。

小楷的紙張一定要用熟紙或半熟紙，在生宣紙上很難控制筆畫的質感，熟紙不會暈滲，可以專注在筆畫的控制上。

般若波羅蜜多心経

觀自在菩薩行深般若波羅蜜多時照見
五蘊皆空度一切苦厄舍利子色不異空空不
異色色即是空空即是色受想行識亦復如是
舍利子是諸法空相不生不滅不垢不增不減是
故空中無色無受想行識無眼耳鼻舌身意
無色聲香味觸法無眼界乃至無意識界
無無明亦無無明盡乃至無老死亦無老
死盡無苦集滅道無智亦無得以無所得
故菩提薩埵依般若波羅蜜多故心無罣

竟涅槃三世諸佛依般若波羅蜜多故

得阿耨多羅三藐三菩提 故知般若波

羅蜜多是大神呪是大明呪是無上呪是

無等等呪能除一切苦真實不虛故說

般若波羅蜜多呪即說呪曰

揭諦揭諦　波羅揭諦

波羅僧揭諦　菩提莎婆訶

般若波羅蜜多心經

庚寅四月日書心經為課凝目斂神
真有忘神色空之悟　儀吉諒

般若波羅蜜多心經

觀自在菩薩行深般若波羅蜜多時照見五蘊皆空度一切苦厄舍利子色不異空空不異色色即是空空即是色受想行識亦復如是舍利子是諸法空相不生不滅不垢不淨不增不減是故空中無色無受想行識無眼耳鼻舌身意無色聲香味觸法無眼界乃至無意識界無無明亦無無明盡乃至無老死亦無老死盡無苦集滅道無智亦無得以無所得故菩提薩埵依般若波羅蜜多故心無罣礙無罣礙故無有恐怖遠離顛倒夢想究竟涅槃三世諸佛依般若波羅蜜多故得阿耨多羅三藐三菩提故知般若波羅蜜多是大神呪是大明呪是無上呪是無等等呪能除一切苦真實不虛故說般若波羅蜜多呪即說呪曰揭諦揭諦波羅揭諦波羅僧揭諦菩提莎婆訶

庚寅四月晨起清寂淨心書經以為日課之始俱吉諒

般若波羅蜜多心経

觀自在菩薩行深般若波羅蜜多時照見五

舍利子是諸法空相不生不滅不垢不淨不增

意識界無無明亦無無明盡乃至無老死亦

無罣礙故無罣礙故無有恐怖遠離顛倒夢

羅蜜多是大神呪是大明呪是無上呪是無等

波羅僧揭諦菩提莎婆訶

紙張：廣興紙寮赤金羅紋紙

般若波羅蜜多心經

觀自在菩薩行深般若波羅蜜多時照見五蘊皆空度一切苦厄舍利子色不異空空不異色色即是空空即是色受想行識亦復如是舍利子是諸法空相不生不滅不垢不淨不增不減是故空中無色無受想行識無眼耳鼻舌身意無色聲香味觸法無眼界乃至無意識界無無明亦無無明盡乃至無老死亦無老死盡無苦集滅道無智亦無得以無所得故菩提薩埵依般若波羅蜜多故心無罣礙無罣礙故無有恐怖遠離顛倒夢想究竟涅槃三世諸佛依般若波羅蜜多故得阿耨多羅三藐三菩提故知般若波羅蜜多是大神咒是大明咒是無上咒是無等等咒能除一切苦真實不虛故說般若波羅蜜多咒即說咒曰揭諦揭諦波羅揭諦波羅僧揭諦菩提莎婆訶

般若波羅蜜多經

庚寅清明晨起用小毫錄書經以為日課之始復名志

中無色無受想行識無眼耳鼻舌身意

得以無所得故菩提薩埵依般若波羅蜜多

羅三藐三菩提故知般若波羅蜜

波羅揭諦波羅僧揭諦菩提莎婆訶

紙張：日本玉川堂羅紋紙

楷書

（紙張：澄心堂金粟紙）

般若波羅蜜多心経

觀自在菩薩行深般若波羅蜜

多時照見五蘊皆空度一切苦

厄舍利子色不異空空不異色色

即是空空即是色受想行識亦

不滅不垢不淨不增不減是故空
中無色無受想行識無眼耳鼻
舌身意無色聲香味觸法無眼
界乃至無意識界無無明亦
無無明盡乃至無老死亦無
老死盡無苦集滅道無智亦
無得以無所得故菩提薩埵

依般若波羅蜜多故心無罣

礙無罣礙故無有恐怖遠離

顛倒夢想究竟涅槃三世諸

佛依般若波羅蜜多故得阿

耨多羅三藐三菩提故知般

若波羅蜜多是大神咒是大
明咒是無上咒是無等等咒
能除一切苦真實不虛故說
般若波羅蜜多咒即說咒曰
揭諦揭諦　般羅揭諦
般羅僧揭諦　菩提莎婆訶

丙申仲春於詩硯齋候吉諒

行書
（紙張：澄心堂勻碧紙）

般若波羅蜜多心经

觀自在菩薩行深般若波羅

蜜多時照見五蘊皆空度一

切苦厄舍利子色不異空不

異色色即是空空即是色受

提行識亦復如是舍利子是
諸法空相不生不滅不垢不淨
不增不減是故空中無色無
受想行識無眼耳鼻舌身
意無色聲香味觸法無眼
界乃至無意識界無無明亦
無明盡乃至無老死亦無老

無明盡乃至無老死

死盡無苦集滅道無智亦得

以無所得故菩提薩埵依般若波

羅蜜多故心無罣礙無罣礙故無

有恐怖遠離顛倒夢想究竟

涅槃三世諸佛依般若波羅蜜

得阿耨多羅三藐三菩提

故知般若波羅蜜多是大神咒

是大明咒是無上咒是無等

等咒能除一切苦真實不虛故

說般若波羅蜜多呪即說呪曰

揭諦揭諦 波羅揭諦

波羅僧揭諦 菩提薩婆訶

丙申春日於清硯齋侯吉諒

慢筆寫心經

鋼筆、原子筆行書

　　鋼筆的筆尖有些微的弧度，所以執筆的時候要斜斜的執筆，可以先在紙張上練習橫直、打圈，找出最容易出水的角度。

　　原子筆和鋼珠筆的筆頭都有一小顆活動的金屬球，靠這個金屬球的轉動把墨帶出來，因此執筆的時候也不能垂直，要像鋼筆那樣有一個斜角。

用硬筆寫字，不必特別控制筆畫的表現，所以寫硬筆字要留意的是字體的結構和筆畫之間的關係。

鋼筆有一點點的彈性，因為力量大小可以表現出些微的粗細變化，一般來說，起筆、收筆、轉折的力量都比較大，這是書寫時候的自然動作，只要稍微留意就可以寫得出來。

鋼筆的筆尖有些微的弧度，所以執筆的時候要斜斜的執筆，不能像毛筆那樣拿得筆直，各種品牌的鋼筆筆尖不一，可以先在紙張上練習橫直、打圈，找出最容易出水的角度。

原子筆和鋼珠筆的筆頭都有一小顆活動的金屬球，靠這個金屬球的轉動把墨帶出來，因此執筆的時候也不能垂直，要像鋼筆那樣有一個斜角，至於斜多少就看個人習慣，總之是以運筆能夠自然流暢為原則。

用硬筆寫行書，最重要的還是要有書法技法的基礎和概念，也就是說，要了解書法行書的筆順、筆法和結構特色，然後以硬筆書寫。

行書不是寫快的楷書，尤其是在連筆、映帶上有一定的節奏和結構，連筆的寫法也不宜太多，必須符合筆畫和筆畫之間自然連接的關係，這樣行書才能寫得清爽暢快。

沒有真正練過行書的人，應該先從本書楷書行書《心經》中去比對、理解楷書和行書筆法之間的差異，把行書筆法中最主要的書寫技法記憶起來，並加以練習，如此應用在硬筆的書寫上時，必定可以寫得如意順暢。

鋼筆行書

般若波羅蜜多心経
觀自在菩薩行深般若波羅
蜜多時照見五蘊皆空度一切
苦厄舍利子色不異空空不異
色色即是空空即是色受想
行識亦復如是舍利子是諸法
空相不生不滅不垢不淨不增

不減是故空中無色無受想行
識無眼耳鼻舌身意無色
聲香味觸法無眼界乃至無
意識界無無明亦無無明盡
乃至無老死亦無老死盡無苦
集滅道無智亦無得以無所
得故菩提薩埵依般若波羅

蜜多故心無罣礙無罣礙故無

有恐怖遠離顛倒夢想究

竟涅槃三世諸佛依般若波

羅蜜多故得阿耨多羅三藐

三菩提故知般若波羅蜜多是

大神咒是大明咒是無上咒是

等等咒能除一切苦真實不虛

故說般若波羅蜜多呪即說呪曰

揭諦揭諦

般羅揭諦

般羅僧揭諦

菩提薩婆訶

般若波羅蜜多心經

丙申清明沐手敬書於詩硯齋 侯吉諒

原子筆行書

般若波羅蜜多心經　丙申六月後吉諒書

觀自在菩薩行深般若波羅蜜多時

照見五蘊皆空度一切苦厄舍利子色

不異空空不異色色即是空空即是

色受想行識亦復如是舍利子是諸法

空相不生不滅不垢不淨不增不減是

故空中無色無受想行識無眼耳鼻

舌身意無色聲香味觸法無眼界

乃至無意識界無無明亦無無明盡

乃至無老死亦無老死盡無苦集滅

道無智亦無得以無所得故菩提薩

埵依般若波羅蜜多故心無罣礙無

罣礙故無有恐怖遠離顛倒夢想

究竟涅槃三世諸佛依般若波羅蜜

多故得阿耨多羅三藐三菩提故知

般若波羅蜜多是大神咒是大明咒

是無上咒是無等等咒能除一切苦

真實不虛故說般若波羅蜜多咒即

說咒曰

揭諦揭諦　般羅揭諦

般羅僧揭諦　菩提莎婆訶

慢筆寫心經

像書畫家一樣，一筆一畫的慢慢寫，專注與自己的內心對話。

作　者	侯吉諒
協力編輯	黃亭珊、吳珣禎
攝　影	陳勇佑
責任編輯	賴曉玲
版　權	吳亭儀、翁靜如
行銷業務	何學文、林秀津
副總編輯	徐藍萍
總 經 理	彭之琬
發 行 人	何飛鵬
法律顧問	台英國際商務法律事務所 羅明通律師
出　版	商周出版
	台北市中山區104民生東路二段141號9樓
	電話：(02) 2500-7008　傳真：(02)2500-7759
	E-mail：bwp.service@cite.com.tw
發　　行	英屬蓋曼群島商家庭傳媒股份有限公司城邦分公司
	台北市中山區104民生東路二段141號2樓
	書虫客服服務專線：02-25007718・02-25007719
	24小時傳真服務：02-25001990・02-25001991
	服務時間：週一至週五09:30-12:00・13:30-17:00
	郵撥帳號：19863813　戶名：書虫股份有限公司
	讀者服務信箱：service@readingclub.com.tw
	城邦讀書花園：www.cite.com.tw
香港發行所	城邦（香港）出版集團有限公司
	香港灣仔駱克道193號東超商業中心1樓 / E-mail：hkcite@biznetvigator.com
	電話：（852）25086231　傳真：（852）25789337
馬新發行所	城邦(馬新)出版集團
	Cité (M) Sdn. Bhd. (458372 U)
	11, Jalan 30D/146, Desa Tasik, Sungai Besi, 57000 Kuala Lumpur, Malaysia
	電話：（603）90563833　傳真：（603）90562833
美 術 設 計	張福海
印　　刷	卡樂製版印刷事業有限公司
總 經 銷	聯合發行股份有限公司
地　　址	新北市231新店區寶橋路235巷6弄6號2樓
	電話：（02）2917-8022　傳真：（02）2911-0053

ISBN 978-986-477-007-6　著作權所有・翻印必究

■2016年06月16日初版　　　　　Printed in Taiwan
■2019年07月04日初版3.5刷

定價／400元

國家圖書館出版品預行編目(CIP)資料

慢筆寫心經:像書畫家一樣, 一筆一畫的慢慢寫, 專
注與自己的內心對話。/ 侯吉諒著. -- 初版. -- 臺北
市:商周出版:家庭傳媒城邦分公司發行, 2016.05
面; 公分

ISBN 978-986-477-007-6(平裝)

1.法帖

943.5 105005923